文徵明小楷

離騷經 落花詩帖

〔明〕文徵明 書

浙江人民美術出版社

離騷經

帝高陽之苗裔兮，朕皇考曰伯庸。攝提貞于孟陬兮，惟庚寅吾以降。皇覽揆余於初度兮，肇錫余以嘉名。名余曰正則兮，字余曰靈均。紛吾既有此內美兮，又重之以修能。扈江離與辟芷兮，紉秋蘭以為佩。汨余若將弗及兮，恐年歲之不吾與。朝搴阰之木蘭兮，夕攬中洲之宿莽。日月忽其不淹兮，春與秋其代序。惟草木之零落兮，恐美人之遲暮。不撫壯而棄穢兮，何不改乎此度也？乘騏驥以馳騁兮，來吾道夫先路。昔三后之純粹兮，固眾芳之所在。雜申椒與菌桂兮，豈維紉夫蕙茝？彼堯舜之耿介兮，既遵道而得路。何桀紂之昌被兮，夫惟捷徑以窘步。惟黨人之偷樂兮，路幽昧以險隘。豈余身之憚殃

兮，恐皇輿之敗績。忽奔走以先後兮，及前王之踵武。荃不揆余之中情兮，反信讒而齌怒。余固知謇謇之為患兮，余忍而不能舍也。指九天以為正兮，夫惟靈修之故也。曰黃昏以為期，羌中道而改路。初既與余成言兮，後悔遁而有它。余既不難夫離別兮，傷靈修之數化。余既滋蘭之九畹兮，又樹蕙之百畝。畦留夷與揭車兮，雜杜衡與芳芷。冀枝葉之峻茂兮，願俟時乎吾將刈。雖萎絕其亦何傷兮，哀衆芳之蕪穢。衆皆競進而貪婪兮，憑不厭乎求索。羌內恕己以量人兮，各興心而嫉妒。忽馳騖以追逐兮，非余心之所急。老冉冉其將至兮，恐修名之不立。朝飲木蘭之墜露兮，夕餐秋菊之落英。苟余情其信姱以練要兮，長顑頷亦何傷？攬木根以結茝兮，貫薜

兮恐皇輿之敗績忽奔走以先後兮及前王之踵武荃
不揆余之中情兮反信讒而齌怒余固知謇謇之為患
兮余忍而不能舍也指九天以為正兮夫惟靈修之故
也曰黃昏以為期羌中道而改路初既與余成言兮後
悔遁而有它余既不難夫離別兮傷靈修之數化余既
滋蘭之九畹兮又樹蕙之百畝畦留夷與揭車兮雜杜
蘅與芳芷冀枝葉之峻茂兮願俟時乎吾將刈雖萎絕
其亦何傷兮哀衆芳之蕪穢衆皆競進而貪婪兮憑不
厭乎求索羌內恕己以量人兮各興心而嫉妒忽馳騖
以追逐兮非余心之所急老冉冉其將至兮恐修名之
不立朝飲木蘭之墜露兮夕餐秋菊之落英苟余情其
信姱以練要兮長顑頷亦何傷攬木根以結茝兮貫薜

荔之落藥，矯菌桂以紉蕙兮，索胡繩之纚纚。謇吾法夫前脩兮，非世俗之所服。雖不周於今之人兮，願依彭咸之遺則。長太息以掩涕兮，哀民生之多艱。余雖好脩姱以鞿羈兮，謇朝誶而夕替。既替余以蕙纕兮，又申之以攬茝。亦余心之所善兮，雖九死其猶未悔。怨靈脩之浩蕩兮，終不察夫民心。眾女嫉余之蛾眉兮，謠諑謂余以善淫。固時俗之工巧兮，偭規矩而改錯。背繩墨以追曲兮，競周容以為度。忳鬱邑余侘傺兮，吾獨窮困乎此時也。寧溘死以流亡兮，余不忍為此態也。鷙鳥之不群兮，自前世而固然。何方圜之能周兮，夫孰異道而相安。屈心而抑志兮，忍尤而攘詬。伏清白以死直兮，固前聖之所厚。悔相道之不察兮，延佇乎吾將反。回朕車以復路

荔之落蕊。矯菌桂以紉蕙兮，索胡繩之纚纚。謇吾法夫前脩兮，非世俗之所服。雖不周于今之人兮，願依彭咸之遺則。長太息以掩涕兮，哀民生之多艱。余雖好脩姱以鞿羈兮，謇朝誶而夕替。既替余以蕙纕兮，又申之以攬茝。亦余心之所善兮，雖九死其猶未悔。怨靈脩之浩蕩兮，終不察夫民心。眾女嫉余之蛾眉兮，謠諑謂余以善淫。固時俗之工巧兮，偭規矩而改錯。背繩墨以追曲兮，競周容以為度。忳鬱邑余侘傺兮，吾獨窮困乎此時也。寧溘死以流亡兮，余不忍為此態也。鷙鳥之不群兮，自前世而固然。何方圜之能周兮，夫孰異道而相安。屈心而抑志兮，忍尤而攘詬。伏清白以死直兮，固前聖之所厚。悔相道之不察兮，延佇乎吾將反。回朕車以復路

兮，及行迷之未遠。步余馬于蘭皋兮，馳椒丘且焉止息。進不入以離尤兮，退將復修吾初服。制芰荷以為衣兮，集芙蓉以為裳。不吾知其亦已兮，苟余情其信芳。高余冠之岌岌兮，長余佩之陸離。芳與澤其雜糅兮，惟昭質其猶未虧。忽反顧以游目兮，將往觀乎四荒。佩繽紛其繁飾兮，芳菲菲其彌章。民生各有所樂兮，余獨好修以為常。雖體解吾猶未變兮，豈余心之可懲。女嬃之嬋媛兮，申申其詈余。曰鯀婞直以亡身兮，終然夭乎羽之野。汝何博謇而好修兮，紛獨有此姱節。薋菉葹以盈室兮，判獨離而不服。眾不可戶說兮，孰云察余之中情。世并舉而好朋兮，夫何煢獨而不余聽。依前聖以節中兮，喟憑心而歷茲。濟沅湘以南征兮，就重華而陳詞：啟《九辯》

兮及行迷之未遠步余馬於蘭皋兮馳椒丘且焉止息
進不入以離尤兮退將復修吾初服製芰荷以為衣兮
集芙蓉以為裳不吾知其亦已兮苟余情其信芳高余
冠之岌岌兮長余佩之陸離芳與澤其雜糅兮惟昭質
其猶未虧兮忽反顧以遊目兮將往觀乎四荒佩繽紛
其繁飾兮芳菲菲其彌章民生各有所樂兮余獨好修
以為常雖體解吾猶未變兮豈余心之可懲女嬃之嬋
媛兮申申其詈余曰鯀婞直以亡身兮終然夭乎羽之野
汝何博謇而好修兮紛獨有此姱節薋菉葹以盈室兮
判獨離而不服眾不可戶說兮孰云察余之中情世並
舉而好朋兮夫何煢獨而不余聽依前聖以節中兮喟
憑心而歷茲濟沅湘以南征兮就重華而陳詞啟九辯

與《九歌》兮，夏康娛以自縱。不顧難以圖後兮，五子用失乎家巷。羿淫游以佚田兮，又好射夫封狐。國亂流其鮮終兮，浞又貪夫厥家。澆身被服強圉兮，縱欲殺而不忍。日康娛以自忘兮，厥首用夫顛隕。夏桀之常違兮，乃遂焉而逢殃。后辛之菹醢兮，殷宗用而不長。湯禹儼而祇敬兮，周論道而莫差。舉賢才而授能兮，循繩墨而不頗。皇天無私阿兮，覽民德焉錯輔。夫維聖哲以茂行兮，苟得用此下土。瞻前而顧後兮，相觀民之計極。夫孰非義而可用兮，孰非善而可服。阽余身而危死兮，覽余初其猶未悔。不量鑿而正枘兮，固前脩以菹醢。曾歔欷余鬱邑兮，哀朕時之不當。攬茹蕙以掩涕兮，沾余襟之浪浪。跪敷衽以陳辭兮，耿吾既得此中正，駟玉虬以乘鷖

與九歌兮夏康娛以自縱不顧難以圖後兮五子用失乎家巷羿淫游以佚田兮又好射夫封狐國亂流其鮮終兮浞又貪夫厥家澆身被服強圉兮縱欲殺而不忍日康娛以自忘兮厥首用夫顛隕夏桀之常違兮乃遂焉而逢殃后辛之菹醢兮殷宗用而不長湯禹儼而敬兮周論道而莫差舉賢才而授能兮循繩墨而不頗皇天無私阿兮覽民德焉錯輔夫維聖哲以茂行兮苟得用此下土瞻前而顧後兮相觀民之計極夫孰非義而可用兮孰非善而可服阽余身而危死兮覽余初其猶未悔不量鑿而正枘兮固前脩以菹醢曾歔欷余鬱邑兮哀朕時之不當攬茹蕙以掩涕兮沾余襟之浪浪跪敷衽以陳辭兮耿吾既得此中正駟玉虬以乘鷖

兮，溘埃風余上征。朝發軔於蒼梧兮，夕余至乎縣圃；欲少留此靈瑣兮，日忽忽其將暮。吾令羲和弭節兮，望崦嵫而勿迫。路曼曼其脩遠兮，吾將上下而求索。飲余馬於咸池兮，總余轡乎扶桑。折若木以拂日兮，聊逍遙以相羊。前望舒使先驅兮，後飛廉使奔屬。鸞皇為余先戒兮，雷師告余以未具。吾令鳳凰飛騰兮，繼之以日夜。飄風屯其相離兮，帥雲霓而來御。紛總總其離合兮，斑陸離其上下。吾令帝閽開關兮，倚閶闔而望予。時曖曖其將罷兮，結幽蘭以延佇。世溷濁而不分兮，好蔽美而嫉妒。朝吾將濟於白水兮，登閬風而緤馬。忽反顧以流涕兮，哀高丘之無女。溘吾游此春宮兮，折瓊枝以繼佩。及榮華之未落兮，相下女之可詒。吾令豐隆乘雲兮，求宓

兮，溘埃風余上征。朝發軔于蒼梧兮，夕余至乎縣圃；欲少留此靈瑣兮，日忽忽其將暮。吾令羲和弭節兮，望崦嵫而勿迫。路曼曼其修遠兮，吾將上下而求索。飲余馬于咸池兮，揔余轡乎扶桑。折若木以拂日兮，聊逍遙以相羊。前望舒使先驅兮，後飛廉使奔屬。鸞皇為余先戒兮，雷師告余以未具。吾令鳳凰飛騰兮，繼之以日夜。飄風屯其相離兮，帥雲霓而來御。紛總總其離合兮，斑陸離其上下。吾令帝閽開關兮，倚閶闔而望予。時曖曖其將罷兮，結幽蘭而延佇。世混濁而不分兮，好蔽美而嫉妒。朝吾將濟于白水兮，登閬風而緤馬。忽反顧以流涕兮，哀高丘之無女。溘吾游此春宮兮，折瓊枝以繼佩。及榮華之未落兮，相下女之可詒。吾令豐隆乘雲兮，求宓

妃之所在。解佩纕以結言兮，吾令蹇脩以為理。紛總總其離合兮，忽緯繣其難遷。夕歸次于窮石兮，朝濯髮乎洧盤。保厥美以驕敖兮，日康娛以淫游。雖信美而亡禮兮，來違弃而改求。覽相觀于四極兮，周流乎天余乃下。望瑤臺之偃蹇兮，見有娀之佚女。吾令鴆為媒兮，鴆告余以不好。雄鳩之鳴逝兮，余猶惡其佻巧。心猶豫而狐疑兮，欲自適而不可。鳳凰既受詒兮，恐高辛之先我。欲遠集而無所止兮，聊浮游以逍遙。及少康之未家兮，留有虞之二姚。理弱而媒拙兮，恐導言之不固。世溷濁而嫉賢兮，好蔽美而稱惡。閨中既以邃遠兮，哲王又不寤。懷朕情而不發兮，余焉能忍與此終古。索藭茅以筳篿兮，命靈氛為余占之。曰兩美其必合兮，孰信脩而慕之？思

九州之博大兮，豈惟是其有女？曰勉遠逝而無狐疑兮，孰求美而釋女？何所獨無芳草兮，爾何懷乎故宇？世幽昧以眩曜兮，孰云察余之善惡。民好惡其不同兮，惟此黨人其獨異。戶服艾以盈要兮，謂幽蘭其不可佩。覽察草木其猶未得兮，豈珵美之能當？蘇糞壤以充幃兮，謂申椒其不芳。欲從靈氛之吉占兮，心猶豫而狐疑。巫咸將夕降兮，懷椒糈而要之。百神翳其備降兮，九疑繽其並迎。皇剡剡其揚靈兮，告余以吉故。曰勉升降以上下兮，求矩矱之所同。湯禹儼而求合兮，摯咎繇而能調。苟中情其好修兮，又何必用夫行媒。說操築于傅岩兮，武丁用而不疑。呂望之鼓刀兮，遭周文而得舉。寧戚之謳歌兮，齊桓聞以該輔。及年歲之未晏兮，時亦猶其未央。

九州之博大兮豈惟是其有女曰勉遠逝而無狐疑兮
孰求美而釋女何所獨無芳草兮爾何懷乎故宇世幽
昧以眩曜兮孰云察余之善惡民好惡其不同兮惟此
黨人其獨異戶服艾以盈要兮謂幽蘭其不可佩覽察
草木其猶未得兮豈珵美之能當蘇糞壤以充幃兮謂
申椒其不芳欲從靈氛之吉占兮心猶豫而狐疑巫咸
將夕降兮懷椒糈而要之百神翳其備降兮九疑繽其
並迎皇剡剡其揚靈兮告余以吉故曰勉升降以上下
兮求矩矱之所同湯禹儼而求合兮摯咎繇而能調苟
中情其好修兮又何必用夫行媒說操築于傅岩兮武
丁用而不疑呂望之鼓刀兮遭周文而得舉寧戚之謳
歌兮齊桓聞以該輔及年歲之未晏兮時亦猶其未央

恐鵜鴂之先鳴兮，使夫百草爲之不芳。何瓊佩之偃蹇兮，衆薆然而蔽之。惟此黨人之不諒兮，恐嫉妬而折之。時繽紛其變易兮，又何可以淹留。蘭芷變而不芳兮，荃蕙化而爲茅。何昔日之芳草兮，今直爲此蕭艾也。豈其有它故兮，莫好脩之害也。余以蘭爲可恃兮，羌無實而容長。委厥美以從俗兮，苟得列乎衆芳。椒專佞以慢慆兮，樧又欲充夫佩幃。既干進而務入兮，又何芳之能祇。固時俗之從流兮，又孰能無變化。覽椒蘭其若茲兮，又況揭車與江離。惟茲佩其可貴兮，委厥美而歷茲。芳菲菲而難虧兮，芬至今猶未沬。和調度以自娛兮，聊浮游而求女。及余飾之方壯兮，周流觀乎上下。靈氛既告余以吉占兮，歷吉日乎吾將行。折瓊枝以爲羞兮，精瓊爢

恐鵜鴂之先鳴兮，使夫百草爲之不芳。何瓊佩之偃蹇兮，衆薆然而蔽之。惟此黨人之不諒兮，恐嫉妬而折之。時繽紛其變易兮，又何可以淹留。蘭芷變而不芳兮，荃蕙化而爲茅。何昔日之芳草兮，今直爲此蕭艾也。豈其有它故兮，莫好脩之害也。余以蘭爲可恃兮，羌無實而容長。委厥美以從俗兮，苟得列乎衆芳。椒專佞以慢慆兮，樧又欲充夫佩幃。既干進而務入兮，又何芳之能祇。固時俗之從流兮，又孰能無變化。覽椒蘭其若茲兮，又況揭車與江離。惟茲佩其可貴兮，委厥美而歷茲。芳菲菲而難虧兮，芬至今猶未沬。和調度以自娛兮，聊浮游而求女。及余飾之方壯兮，周流觀乎上下。靈氛既告余以吉占兮，歷吉日乎吾將行。折瓊枝以爲羞兮，精瓊爢

以爲糧。爲余駕飛龍兮，雜瑤象以爲車。何離心之可同兮，吾將遠逝以自疏。邅吾道夫昆侖兮，路修遠以周流。揚雲霓之晻藹兮，鳴玉鸞之啾啾。朝發軔於天津兮，夕余至乎西極。鳳凰翼其承旂兮，高翶翔之翼翼。忽吾行此流沙兮，遵赤水而容與。麾蛟龍以梁津兮，詔西皇使涉余。路修遠以多艱兮，騰衆車使徑待。路不周以左轉兮，指西海以爲期。屯余車其千乘兮，齊玉軑而并馳。駕八龍之婉婉兮，載雲旗之委蛇。抑志而弭節兮，神高馳之邈邈。奏《九歌》而舞《韶》兮，聊假日以偷樂。陟升皇之赫戲兮，忽臨睨夫舊鄉。僕夫悲余馬懷兮，蜷局顧而不行。亂曰：已矣哉。國無人莫我知兮，又何懷乎故都？既莫足與爲美政兮，吾將從彭咸之所居。

以爲糧爲余駕飛龍兮雜瑤象以爲車何離心之可同

兮吾將遠逝以自踈邅吾道夫崑崙兮路脩遠以周流

揚雲霓之晻藹兮鳴玉鸞之啾啾朝發軔於天津兮

余至乎西極鳳凰翼其承旂兮高翶翔之翼翼忽吾行

此流沙兮遵赤水而容與麾蛟龍以梁津兮詔西皇使

涉余路脩遠以多艱兮騰衆車使徑待路不周以左轉

兮指西海以爲期屯余車其千乘兮齊玉軑而并馳

八龍之婉婉兮載雲旗之委蛇抑志而弭節兮神高馳

之邈邈奏九歌而舞韶兮聊假日以愉樂陟升皇之赫

戲兮忽臨睨夫舊鄉僕夫悲余馬懷兮蜷局顧而不行

亂曰已矣哉國無人莫我知兮又何懷乎故都既莫足

與爲美政兮吾將從彭咸之所居

九歌

右東皇太乙

吉日兮辰良，穆將愉兮上皇。撫長劍兮玉珥，璆鏘兮琳琅。瑤席兮玉瑱，盍將把兮瓊芳。蕙肴蒸兮蘭藉，奠桂酒兮椒漿。揚枹兮拊鼓，疏緩節兮安歌，陳竽瑟兮浩倡。靈偃蹇兮姣服，芳菲菲兮滿堂。五音紛兮繁會，君欣欣兮樂康。

右雲中君

浴蘭湯兮沐芳，華采衣兮若英。靈連蜷兮既留，爛昭昭兮未央。蹇將憺兮壽宮，與日月兮齊光。龍駕兮帝服，聊翱遊兮周章。靈皇皇兮既降，猋遠舉兮雲中。覽冀州兮有餘，橫四海兮焉窮。思夫君兮太息，極勞心兮忡忡。

九歌。右東皇太乙。吉日兮辰良，穆將愉兮上皇。撫長劍兮玉珥，璆鏘鳴兮琳琅。瑤席兮玉瑱，盍將把兮瓊芳。蕙肴蒸兮蘭藉，奠桂酒兮椒漿。揚枹兮拊鼓，疏緩節兮安歌，陳竽瑟兮浩倡。靈偃蹇兮姣服，芳菲菲兮滿堂。五音紛兮繁會，君欣欣兮樂康。右雲中君。浴蘭湯兮沐芳，華采衣兮若英。靈連蜷兮既留，爛昭昭兮未央。蹇將憺兮壽宮，與日月兮齊光。龍駕兮帝服，聊翱游兮周章。靈皇皇兮既降，猋遠舉兮雲中。覽冀洲兮有余，横四海兮焉窮。思夫君兮太息，極勞心兮忡忡。

右湘君。君不行兮夷猶，蹇誰留兮中洲。美要眇兮宜修，沛吾乘兮桂舟。令沅湘兮無波，使江水兮安流。望夫君兮未來，吹參差兮誰思。駕飛龍兮北征，邅吾道兮洞庭。薜荔柏兮蕙綢，蓀橈兮蘭旌。望涔陽兮極浦，橫大江兮揚靈。揚靈兮未極，女嬋媛兮為余太息。橫流涕兮潺湲，隱思君兮陫側。桂櫂兮蘭枻，斫冰兮積雪。采薜荔兮水中，搴芙蓉兮木末。心不同兮媒勞，恩不甚兮輕絕。石瀨兮淺淺，飛龍兮翩翩。交不忠兮怨長，期不信兮告余以不閑。朝騁騖兮江皋，夕弭節兮北渚。鳥次兮屋上，水周兮堂下。捐余玦兮江中，遺余佩兮澧浦。采芳洲兮杜若，將以遺兮下女。時不可兮再得，聊逍遙兮容與。

右湘君

君不行兮夷猶蹇誰留兮中洲美要眇兮宜修吾乘兮桂舟令沅湘兮無波使江水兮安流望夫君兮未來吹參差兮誰思駕飛龍兮北征邅吾道兮洞庭薜荔柏兮蕙綢蓀橈兮蘭旌望涔陽兮極浦橫大江兮揚靈揚靈兮未極女嬋媛兮為余太息橫流涕兮潺湲隱思君兮陫側桂櫂兮蘭枻斫冰兮積雪采薜荔兮水中搴芙蓉兮木末心不同兮媒勞恩不甚兮輕絕石瀨兮淺淺飛龍兮翩翩交不忠兮怨長期不信兮告余以不閑朝騁騖兮江皋夕弭節兮北渚鳥次兮屋上水周兮堂下捐余玦兮江中遺余佩兮澧浦采芳洲兮杜若將以遺兮下女時不可兮再得聊逍遙兮容與

右湘夫人

帝子降兮北渚，目眇眇兮愁予。嫋嫋兮秋風，洞庭波兮木葉下。登白薠兮騁望，與佳期兮夕張。鳥何萃兮蘋中，罾何為兮木上。沅有芷兮澧有蘭，思公子兮未敢言。荒忽兮遠望，觀流水兮潺湲。麋何食兮庭中，蛟何為兮水裔。朝馳余馬兮江皋，夕濟兮西澨。聞佳人兮召予，將騰駕兮偕逝。築室兮水中，葺之兮荷蓋。蓀壁兮紫壇，播芳椒兮盈堂。桂棟兮蘭橑，辛夷楣兮藥房。罔薜荔兮為帷，擗蕙櫋兮既張。白玉兮為鎮，疏石蘭兮為芳。芷葺兮荷屋，繚之兮杜衡。合百草兮實庭，建芳馨兮廡門。九嶷繽兮並迎，靈之來兮如雲。捐余袂兮江中，遺余褋兮澧浦。搴汀洲兮杜若，將以遺兮遠者。時不可兮驟得，聊逍遙

右湘夫人。帝子降兮北渚，目眇眇兮愁予。嫋嫋兮秋風，洞庭波兮木葉下。登白薠兮騁望，與佳期兮夕張。鳥何萃兮蘋中，罾何為兮木上。沅有芷兮澧有蘭，思公子兮未敢言。恍惚兮遠望，觀流水兮潺湲。麋何食兮庭中，蛟何為兮水裔。朝馳余馬兮江皋，夕濟兮西澨。聞佳人兮召予，將騰駕兮偕逝。築室兮水中，葺之兮荷蓋。蓀壁兮紫壇，播芳椒兮盈堂。桂棟兮蘭橑，辛夷楣兮藥房。罔薜荔兮為帷，擗蕙櫋兮既張。白玉兮為鎮，疏石蘭兮為芳。芷葺兮荷屋，繚之兮杜衡。合百草兮實庭，建芳馨兮廡門。九嶷繽兮并迎，靈之來兮如雲。捐余袂兮江中，遺余緤兮澧浦。搴汀洲兮杜若，將以遺兮遠者。時不可兮驟得，聊逍遙

兮容與。右大司命。廣開兮天門，紛吾乘兮玄雲。令飄風兮先驅，使凍雨兮洒塵。君迴翔兮以下，喻空桑兮從女。紛總總兮九州，何壽夭兮在予。高飛兮安翔，乘清氣兮御陰陽。吾與君兮齊速，導帝之兮九坑。靈衣兮披披，玉佩兮陸離。一陰兮一陽，眾莫知兮余所爲。折疏麻兮瑤華，將以遺兮離居。老冉冉兮既極，不寖近兮愈疏。乘龍兮轔轔，高馳兮沖天。結桂枝兮延佇，羌愈思兮愁人。愁人兮奈何，願若今兮無虧。固人命兮有常，孰離合兮可爲。右少司命。秋蘭兮麋蕪，羅生兮堂下。綠葉兮素枝，芳菲菲兮襲余。

一四

今容與

右大司命

廣開兮天門，紛吾乘兮玄雲，令飄風兮先驅，使凍雨兮洒塵，君迴翔兮以下，喻空桑兮從女，紛總總兮九州，何壽夭兮在予，高飛兮安翔，乘清氣兮御陰陽，吾與君兮齋速，道帝之兮九阮，靈衣兮披披，玉佩兮陸離，壹兮壹陽，眾莫知兮余所為，折疏麻兮瑤華，將以遺兮離居，老冉冉兮既極，不寢近兮愈疏，乘龍兮轔轔，高馳兮沖天，結桂枝兮延竚，羌愈思兮愁人，愁人兮，兮無虧，固人命兮有常，孰離合兮可為，

右少司命

秋蘭兮麋蕪，羅生兮堂下，綠葉兮素枝，芳菲菲兮襲余

夫人兮自有美子，蓀何以兮愁苦。秋蘭兮青青，綠葉兮紫莖。滿堂兮美人，忽獨與余兮目成。入不言兮出不辭，乘回風兮載雲旗。悲莫悲兮生別離，樂莫樂兮新相知。荷衣兮蕙帶，儵而來兮忽而逝。夕宿兮帝郊，君誰須兮雲之際。與女遊兮九河，衝風至兮水揚波。與女沐兮咸池，晞女髮兮陽之阿。望美人兮未來，臨風恍兮浩歌。孔蓋兮翠旌，登九天兮撫彗星。竦長劍兮擁幼艾，荃獨宜兮為民正。右東君。墩將出兮東方，照吾檻兮扶桑。撫余馬兮安驅，夜皎皎兮既明。駕龍輈兮乘雷，載雲旗兮委蛇。長太息兮將上，心低佪兮顧懷。羌角聲兮娛人，觀者憺兮忘歸。絚瑟兮

交鼓簫鐘兮瑤簴鳴箎兮吹竽思靈保兮賢姱翾飛兮
翠曾展詩兮會舞應律兮合節靈之來兮敝日青雲衣
兮白霓裳舉長矢兮射天狼操余弧兮反淪降援北斗
兮酌桂漿撰余轡兮高馳翔杳冥冥兮以東行

右河伯

與女遊兮九河衝風起兮水橫波乘水車兮荷蓋駕兩
龍兮驂螭登昆侖兮四望心飛揚兮浩蕩日將暮兮悵
忘歸惟極浦兮寤懷魚鱗屋兮龍堂紫貝闕兮朱宮靈
何爲兮水中乘白黿兮逐文魚與女遊兮河之渚流澌
紛兮將來子交手兮東行送美人兮南浦波滔滔兮來
迎魚鱗鱗兮媵予

右山鬼

交鼓，蕭鐘兮瑤簴。鳴箎兮吹竽，思靈保兮賢姱。翾飛兮翠曾，展詩兮會舞。應律兮合節，靈之來兮敝日。青雲衣兮白霓裳，舉長矢兮射天狼。操余弧兮反淪降，援北斗兮酌桂漿。撰余轡兮高馳翔，杳冥冥兮以東行。右河伯。與女游兮九河，衝風起兮水橫波。乘水車兮荷蓋，駕兩龍兮驂螭。登昆侖兮四望，心飛揚兮浩蕩。日將暮兮悵忘歸，惟極浦兮寤懷。魚鱗屋兮龍堂，紫貝闕兮朱宮。靈何爲兮水中。乘白黿兮逐文魚，與女游兮河之渚。流澌紛兮將來。子交手兮東行，送美人兮南浦。波滔滔兮來迎，魚鱗鱗兮媵予。右山鬼。

若有人兮山之阿被薜荔兮帶女蘿既含睇兮又宜笑
子慕予兮善窈窕乘赤豹兮從文狸辛夷車兮結桂旗
被石蘭兮帶杜衡折芳馨兮遺所思余處幽篁兮終不
見天路險難兮獨後來表獨立兮山之上雲容容兮而
在下杳冥冥兮羌晝晦東風飄飄兮神靈雨留靈修兮
憺忘歸歲既晏兮孰華予采三秀兮於山間石磊磊兮
葛蔓蔓怨公子兮悵忘歸君思我兮不得閒山中人兮
芳杜若飲石泉兮蔭松柏君思我兮然疑作雷填填兮
雨冥冥猨啾啾兮狖夜鳴風颯颯兮木蕭蕭兮思公子
兮徒離憂

右國殤

操吳戈兮被犀甲車錯轂兮短兵接旌蔽日兮敵若雲

若有人兮山之阿，被薜荔兮帶女蘿。既含睇兮又宜笑，子慕予兮善窈窕。乘赤豹兮從文狸，辛夷車兮結桂旗。被石蘭兮帶杜衡，折芳馨兮遺所思。余處幽篁兮終不見天，路險難兮獨後來。表獨立兮山之上，雲容容兮而在下。杳冥冥兮羌晝晦，東風飄飄兮神靈雨。留靈修兮憺忘歸，歲既晏兮孰華予。采三秀兮於山間，石磊磊兮葛蔓蔓。怨公子兮悵忘歸，君思我兮不得閒。山中人兮芳杜若，飲石泉兮蔭松柏。君思我兮然疑作。雷填填兮雨冥冥，猨啾啾兮狖夜鳴。風颯颯兮木蕭蕭，思公子兮徒離憂。右國殤。操吳戈兮被犀甲，車錯轂兮短兵接。旌蔽日兮敵若雲，

矢交墜兮士爭先。凌余陣兮躐余行，左驂殪兮右刃傷。霾兩輪兮縶四馬，援玉枹兮擊鳴鼓。天時墜兮威靈怒，嚴殺盡兮弃原野。出不入兮往不反，平原忽兮路超遠。帶長劍兮挾秦弓，首雖離兮心不懲。誠既勇兮又以武，終剛强兮不可凌。身既死兮神以靈，魂魄毅兮為鬼雄。

右禮魂

成禮兮會鼓，傳芭兮代舞。姱女倡兮容與。春蘭兮秋菊，長無絕兮終古。

嘉靖壬子春三月既望，余習靜於停雲館进謝諸事，檢笥中得懷梅，茂學素紙，屬書《離騷》《九歌》久矣，小窗茶熟香濃墨，和神清漫，録一過昔王荊公嘗選唐詩，謂費日力，可惜余之為此豈時可惜而已哉，書以識愧。徵明時年八十有三。

一八

矢交墜兮士爭先凌余陣兮躐余行左驂殪兮右刃傷
霾兩輪兮縶四馬援玉枹兮擊鳴鼓天時墜兮威靈怒
嚴殺盡兮弃原野出不入兮往不反平原忽兮路超遠
帶長劍兮挾秦弓首雖離兮心不懲誠既勇又以武
終剛强兮不可凌身既死兮神以靈魂魄毅兮為鬼雄
右禮魂
成禮兮會鼓傳芭兮代舞姱女倡兮容與春蘭兮秋菊
長無絕兮終古
嘉靖壬子春三月既望余習靜於停雲館进謝諸事
諸事檢笥中得懷梅茂學素紙屬書離騷九歌
久矣小窗茶熟香濃墨和神清漫録一遍昔王
荊公嘗選唐詩謂費日力可惜余之為此豈時

賦得落花詩十首 沈周

富逞穠華滿樹春，香飄落瓣樹飛貧。紅芳既蜕仙成道，綠葉初陰子養仁。偶補燕巢泥薦寵，別修蜂蜜水資神。年年爲爾添惆悵，獨是蛾眉未嫁人。

賦得落花詩十首。沈周。富逞穠華滿樹春，香飄落瓣樹還貧。紅芳既蜕仙成道，綠葉初陰子養仁。偶補燕巢泥薦寵，別修蜂蜜水資神。年年爲爾添惆悵，獨是蛾眉未嫁人。

飄飄蕩蕩復悠悠，樹底追尋到樹頭。趙武泥塗之（知）辱雨，秦宮脂粉惜隨流。痴情戀酒粘紅袖，急意穿簾泊玉鈎。欲拾殘芳搗爲藥，傷春雖療個中愁。是誰揉碎錦雲堆，着地難扶氣力頹。懊惱夜生聽雨枕，浮沉朝入送春杯。梢旁小剩鶯還掠，風背差池鵊又催。瞥眼興亡供一笑，竟因何落竟何開？

飄飄蕩蕩復悠悠，樹底追尋到對頭趙武泥塗之辱雨，秦宮脂粉惜隨流。癡情戀酒粘紅袖，急意穿簾泊玉鈎。欲拾殘芳搗爲藥，傷春雖療個中愁。是誰揉碎錦雲堆，着地難扶氣力頹。懊惱夜生聽雨枕，浮沉朝入送春杯。梢傍小剩鶯還掠，風背差池鵊又催。瞥眼興亡供一笑，竟因何落竟何開

玉勒銀罍已倦遊東飛西落使人愁急攪春去
先辭樹嬾被風扶強上樓魚沫劬恩殘粉在蛛
綵牽愛小紅曲色香久在沉迷界懺悔誰能倩
比丘
昨日繁華煥眼新今朝瞥眼又成塵深關羊戶
無來容漫藉周亭有醉人露涕烟洟傷故物蝸
涎蟻迹弔殘春門墻蹊逕俱零落丞相知時卻
不嗔

玉勒銀罍已倦遊，東飛西落使人愁。急攪春去先辭樹，嬾被風扶強上樓。魚沫劬恩殘粉在，蛛絲牽愛小紅留。色香久在沉迷界，懺悔誰能倩比丘。昨日繁華煥眼新，今朝瞥眼又成塵。深關羊戶無來客，漫藉周亭有醉人。露涕烟洟傷故物，蝸涎蟻迹吊殘春。門墻蹊逕俱零落，丞相知時卻不嗔。

十二街頭散冶遊滿街紅紫亂春愁知時去

曲難得悟色空念罷休朝掃尚嫌奴作踐晚

歸還有馬堪憂何人早起鬲憐惜孤負新粧倚

翠樓

夕易無那小橋西春事闌珊意欲迷錦里門前

溪好浣黃陵廟裏鳥還啼焚追螺甲教香史煎

帶牛酥囑膳娛萬寶千鈿真可惜歸來直欲滿

筐攜

十二街頭散冶游，滿街紅紫亂春愁。知時去去留難得，悟色空空念罷休。朝掃尚嫌奴作踐，晚歸還有馬堪憂。何人早起酬憐惜，孤負新妝倚翠樓。夕易無那小橋西，春事闌珊意欲迷。錦里門前溪好浣，黃陵廟裏鳥還啼。焚追螺甲教香史，煎帶牛酥囑膳娛。萬寶千鈿真可惜，歸來直欲滿筐攜。

一園桃李只須史白二朱二徹樹無亭怪艸玄
加舊白窻嬌點易亂新朱無方漂泊關遊子如
此衰殘類老夫來歲重開還自好小萹聊復記
榮枯
芳菲死日是生時李妹桃娘盡欲兒人散酒闌
春忘去紅銷綠長物無私青山可惜文章喪黃
土何堪錦繡施空記少年簪舞雳飄零今日鬢
如絲

一園桃李只須臾，白白朱朱徹樹無。亭怪艸玄加舊白，窻嫌點易亂新朱。無方漂泊關遊子，如此衰殘類老夫。來歲重開還自好，小萹聊復記榮枯。

芳菲死日是生時，李妹桃娘盡欲兒。人散酒闌春亦去，紅銷綠長物無私。青山可惜文章喪，黃土何堪錦繡施。空記少年簪舞處，飄零今日鬢如絲。

供送春愁上客眉，亂紛紛地伫多時。擬招綠妾難成些，戲比紅儿殺要詩。臨水東風撩短鬢，惹空晴日共遊絲。還隨蛺蝶追尋去，墙角公然隱半枝。

和答石田落花十首。文璧。撲面飛簾漫有情，細香歌扇鄆盈盈。紅吹乾雪風千點，彩散朝雲雨滿城。春水渡江桃葉暗，茶烟圍榻鬢絲輕。從前莫恨飄零事，青子梢頭取次成。

供送春愁上客眉，亂紛紛地竚多時。擬招綠妾
難成些，戲比紅兒殺要詩。臨水東風撩短鬢，惹
空晴日共遊絲。還隨蛺蝶追尋去，墻角公然隱
半枝。　文璧

和答石田落花十首

撲面飛簾漫有情，細香歌扇鄆盈盈。紅吹乾雪
風千點，彩散朝雲雨滿城。春水渡江桃葉暗，茶
烟圍榻鬢絲然輕。誔前臭恨飄零事，青子梢頭取
次成

零落佳人意暗傷為誰憔悴減容光將飛更舞迎風面已褪猶嫣洗雨粧芳艸一年空路陌綠陰明日自池塘名園酒散春何處惟有歸來展齒香鈒褪粉偶粘衣春減都消一片飛蒂撓園風無那翁影搖庭日已全稀鐏前漫有盈盈淚陌上空歌緩二歸未便小齋渾寂莫綠陰幽草勝芳菲

零落佳人意暗傷，爲誰憔悴減容光。將飛更舞迎風面，已褪猶嫣洗雨妝。芳草一年空路陌，綠陰明日自池塘。名園酒散春何處，惟有歸來展齒

香。蜂撩褪粉偶粘衣，春減都消一片飛。蒂撓園風無那弱，影搖庭日已全稀。鐏前漫有盈盈淚，陌上空歌緩緩歸。未便小齊渾寂莫，綠陰幽草勝

芳菲。

恨人無奈曉風何，逐水紛紛不戀柯。春雨捲簾紅粉瘦，夜涼踏影月明多。章臺舊事愁邊路，金縷新聲夢裡歌。過眼莫言皆物幻，別收功實在蜂窠。戰紅酣紫一春忙，回首春歸屬渺茫。竟爲雨殘緣太冶，未隨風盡有餘香。美人睡起空攀樹，蛺蝶飛來却過牆。脈脈芳情天萬里，夕陽應斷水邊腸。

恨人無奈曉風何逐水紛二不戀柯春雨捲簾

紅粉瘦夜涼踏影月明多章臺舊事愁邊路金

縷新聲夢裡歌過眼莫言皆物幻別收功實在

蜂窠

戰紅酣紫一春忙回首春歸屬渺茫竟爲雨殘

緣太冶未隨風盡有餘香美人睡起空攀樹蛺

蝶飛來却過牆脈二芳情天萬里夕陽應斷水

邊腸

桃蹊李徑綠成蔭，春事飄零付落紅。不恨佳人難再得，緣知色相本來空。舞筵意態飛飛燕，禪榻情懷裊裊風。蝶使蜂媒都懶慢，一番無味夕陽中。開喜穠纖落更幽，樹頭何用勝溪頭有時細數坐來久盡日貪看忘却愁惹草縈沙風冉冉傷春恨別水悠悠不堪舊病仍中酒踈雨濃烟鎖画樓

桃蹊李徑綠成蔭，春事飄零付落紅。不恨佳人難再得，緣知色相本來空。舞筵意態飛飛燕，禪榻情懷裊裊風。蝶使蜂媒都懶慢，一番無味夕陽中。開喜穠纖落更幽，樹頭何用勝溪頭。有時細數坐來久，盡日貪看忘却愁。惹草縈沙風冉冉，傷春恨別水悠悠。不堪舊病仍中酒，踈雨濃烟鎖画樓。

風裊殘枝已不任，那堪萬點更愁人。清溪浣恨難成錦，紅雨塵香并作塵。明月黃昏何處怨，游絲白日靜中春。急須辦須東闌醉，倒地猶堪藉綺

茵。飛如有戀墮無聲，曲砌斜臺看得盈。細草栖香朱點染，晴絲撩片玉輕明。江風飄泊明妃淚，綠葉差池杜牧情。賴是主人能愛惜，不曾緣客掃

柴荆。

風裊殘枝已不任那堪萬點更愁人清溪浣恨

難成錦紅雨塵香併作塵明月黃昏何處怨游

然白日靜中春急須辦須東闌醉倒地猶堪藉

綺茵

飛如有戀墮無聲曲砌斜臺看得盈細草栖香

朱點染晴絲撩片玉輕明江風飄泊明妃淚綠

葉差池杜牧情賴是主人能愛惜不曾緣客掃

柴荆

情知芳事去還來眼底飄　自可哀春漲平添

棄脂水曉寒思築避風臺沾衣成陣看非雨點

徑能勻襯有苔穠綠已無藏豔處呀他蜂蝶尚

襄訶

和答石田先生落花之什　徐禎卿

不須惆悵綠枝稠畢竟繁華有斷頭夜雨一庭

爭恕惜夕陽半樹少淹留佳人踏處亏鞋薄燕

子銜來別院幽滿目春光今已老可能更管鏡

中愁

情知芳事去還來，眼底飄飄自可哀。春漲平添弃脂水，曉寒思築避風臺。沾衣成陣看非雨，點徑能勻襯有苔。穠綠已無藏豔處，笑它蜂蝶尚襄徊。和答石田先生落花之什。徐禎卿。不須惆悵綠枝稠，畢竟繁華有斷頭。夜雨一庭爭恕惜，夕陽半樹少淹留。佳人踏處亏鞋薄，燕子銜來別院幽。滿目春光今已老，可能更管鏡中愁。

狼藉亭臺一夜風，可憐芳樹色銷穠。舞翻江浪春三級，飛入宮牆恨萬重。黄雀啄殘紅粉薄，杜鵑驚怨綠陰濃。不知開落渾常事，錯使愁人減玉容。門掩殘紅樹樹稀，客車休訪雨中泥。蜂扳故蕊將鬚護，鳥過空枝破血啼。半月簾櫳風不定，一川烟景日平西。先生卧病渾難管，收拾餘英醉裏題。

狼籍亭臺一夜風可憐芳樹色銷穠舞離江浪
春三級飛入宮墻恨萬重黄雀啄殘紅粉薄杜
鵑驚怨綠陰濃不知開落渾常事錯使愁人減
玉容
門掩殘紅樹樹稀客車休訪雨中泥蜂扳故蕊
將鬚讓鳥過空枝破血啼半月簾櫳風不定一
川烟景日平西先生卧病渾難管收拾餘英醉
裡題

歌酒闌干事已非玉人惆悵捲羅帷可堪荏苒
爭先謝更不躊躇各自飛盡掃庭枝風斂怨偶
黏屋綱雨衝圍今朝蝶似長安客著見殘春寂
寞歸
莫怪傷春意緒濃百年光景一番空梁王醉堂
今朝覆楚客離魂何處逢鞣雪炙銷簾外日髩
紅吹隊燭邊風侯家茵席千重軟憐取微姿厠
幕中

歌酒闌干事已非，玉人惆悵捲羅帷。可堪荏苒爭先謝，更不躊躇各自飛。盡掃庭枝風斂怨，偶黏屋綱雨衝圍。今朝蝶似長安客，羞見殘春寂寞歸。莫怪傷春意緒濃，百年光景一番空。梁王醉堂今朝覆，楚客離魂何處逢。瓶雪炙銷簾外日，髩紅吹墜燭邊風。侯家茵席千重軟，憐取微姿厠幕中。

飄蕩東西不自持，多情牽惹有飛絲。恩私漫憶曾扳手，精魄難拋未冷枝。每戒兒童搖樹戲，空煩道路隔牆窺。經春爲爾添惆悵，開費青尊落費詩。微綠臨窗障讀書，樹頭密葉結陰初。湘江有客傷遲暮，金谷無人惜未鋤。何處光陰三月閏，今朝消息幾分疏。情知世事渾如此，閑把蕭蕭短髮梳。

飄蕩東西不自持多情牽惹有飛絲恩私漫憶
曾扳手精魄難拋未冷枝每戒兒童搖樹戲空

費詩

煩道路隔牆窺經春爲爾添惆悵開費清尊落

微綠臨窗障讀書樹頭密葉結陰初湘江有客
傷遲暮金谷無人惜未鋤何處光陰三月閏今
朝消息幾分疏情知世事渾如此閑把蕭蕭短
髮梳

流鶯飛絮雨爭忙齊送春歸出苑墙禁路晴車
塵散綺小橋溪店水流香輕狂合著風情句悵
快慚非鐵石腸整取明朝詩篋在晚陰涼閣賦
池塘
穠華奄忽又飛塵門户青苔白日貧烟柳前邨
仍好景禪房曲徑有餘春筇邊拂袖聽啼鳩樹
下離亭遠送人時節匆匆驚眼過豈能長得鬢
毛新

流鶯飛絮雨爭忙，齊送春歸出苑墙。禁路晴車塵散綺，小橋溪店水流香。輕狂合著風情句，悵快漸非鐵石腸。整取明朝詩篋在，晚陰涼閣賦池塘。穠華奄忽又飛塵，門户青苔白日貧。烟柳前村仍好景，禪房曲徑有餘春。筇邊拂袖聽啼鳩，樹下離亭遠送人。時節匆匆驚眼過，豈能長得鬢毛新。

開時纔見葉尖芽，轉眼成陰又落花。平地水粼添膩漲，滿庭月色浸殘霞。不憐玉質泥塗忍，好厄紅顏造化差。堪笑唐皇太癡絕，却教御史管鉛華。再和徵明昌穀落花之作。沈周。百五光陰瞬息中，夜來無樹不驚風。踏歌女子思楊白，進酒才人賦雨紅。金水送香波共渺，玉階看影月俱空。當時深院還重鎖，今出牆頭西復東。

開時纔見葉尖芽轉眼成陰又落花平地水粼
添膩漲滿庭月色浸殘霞不憐玉質泥塗忍好
厄紅顏造化差堪咲唐皇太癡絕御史管
鉛華
再和徵明昌穀落花之作　沈周
百五光陰瞬息中夜來無樹不驚風踏歌女子
思楊白進酒才人賦雨紅金水送香波共渺玉
階看影月俱空當時深院還重鎖今出牆頭西
復東

陣陣紛飛看不真，雲時芳樹減精神。黃金莫鑄長生蒂，紅淚空啼短命春。草上苟存流寓跡，陌頭終化冶遊塵。大家准備明年酒，慚媿重看是老人。

擾擾紛紛從復橫，那堪薄薄更輕輕。沾泥窣花無狂相，留物坡翁有過名。送雨送春長壽寺，飛來飛去洛陽城。莫將風雨埋冤殺，造化從來要忌盈。

陣陣紛飛看不真，雲時芳樹減精神黃金莫鑄

長生蒂紅淚空啼短命莫上苟存流寓跡陌

頭終化冶遊塵大家准備明年酒慚媿重看是

老人

擾擾紛紛復橫那堪薄薄更輕輕沾泥窣花

無狂相留物坡翁有過名送雨送春長壽寺飛

來飛去洛陽城莫將風雨埋冤殺造化從來要

忌盈

侶雨紛然落處晴，飄紅泊紫莫聊生。美人天遠無家別，逐客春深盡疾行。去是何因趁忙蜨，問難爲說假啼鶯。悶思遣撥容酣枕，短夢茫茫又不明。春歸莫怪懶開門，及至開門綠滿園。漁楫再尋非舊路，酒家難問是空村。悲歌夜帳虞兮淚，醉舞烟江白也魂。委地于今却惆悵，早無人立獻風旛。

侶雨紛然落處晴飄紅泊紫莫聊生美人天遠
無家別逐客春深盡疾行去是何因趁忙蜨問
難爲說假啼鶯悶思遣撥容酣枕短夢茫茫又
不明
春歸莫怪懶開門及至開門綠滿園漁楫再尋
非舊路酒家難問是空邨悲歌夜帳虞兮淚醉
舞烟江白也魂委地于今却惆悵早無人立獻
風旛

芳菲別我是匆匆，已信難留亦空萬物死生
寧離土一場恩怨本同風株連曉樹成愁綠波
及烟江有倖紅漠漠香魂無點斷數聲啼鳥夕
易中
笻枝侵曉啄芳痕借爾階庭亦暫存路不分明
愁喚梦酒無聊賴怕臨軒隨風肯去從新嫁棄
樹難留絕故恩惆悵斷香餘粉在何人蕭喬一
招魂

芳非別我是匆匆，已信難留留亦空。萬物死生寧離土，一場恩怨本同風。株連曉樹成愁綠，波及烟江有倖紅。漠漠香魂無點斷，數聲啼鳥夕易
中。笻枝侵曉啄芳痕，借爾階庭亦蹔存。路不分明愁喚夢，酒無聊賴怕臨軒。隨風肯去從新嫁，棄樹難留絕故恩。惆悵斷香餘粉在，何人剪紙一
招魂。

賣矍籃空雨滿城，塵芳戰勝寂無聲。挽留不住春無力，送去還來風有情。莫論漫山便粗俗，仍憐點地亦輕盈。亂紛紛處無憑據，一局殘棋不算嬴（嬴）。十分顏色儘堪誇，只柰風情不戀家。慣把無常玩成敗，別恩容易惜繁華。兩姬先殞傷吳隊，千艷叢埋怨漢斜。消遣一枝閑拄杖，小池新錦看跳蛙。

賣矍籃空雨滿城，塵芳戰勝寂無聲挽留不住春無力，送去還來風有情莫論漫山便麄俗仍憐點地亦輕盈亂紛紛處無憑據一局殘棋不算嬴十分顏色儘堪誇只柰風情不戀家慣把無常玩成敗別恩容易惜繁華兩姬先殞傷吳隊千艷叢埋怨漢斜消遣一枝閑拄杖小池新錦看跳蛙

香車寶馬少追陪，紅白紛紛又一迴。昨日不知今日異，開時便有落時催。只從箇裏觀生滅，再轉年頭證去來。老子與渠忘未得，殘紅收入掌中一場

和石田先生落花十詩　吕蒙

醉拍金罇餞眾芳，東風無力更斜陽，溪魚跳浪驚多食，山鳥收聲侶暗傷。皺却面皮同我老，笑它行色為誰忙。停針關意閨中婦，獨負年華過一場。

香車寶馬少追陪，紅白紛紛又一迴。昨日不知今日異，開時便有落時催。只從箇裏觀生滅，再轉年頭證去來。老子與渠忘未得，殘紅收入掌中一場。

和石田先生落花十詩。吕蒙。醉拍金罇餞眾芳，東風無力更斜陽，溪魚跳浪驚多食，山鳥收聲侶暗傷。皺却面皮同我老，笑它行色為誰忙。停針關意閨中婦，獨負年華過一場。

三九

兒戲人間萬事同，春來春去幾番風。無端相對生愁處，不若全飄向醉中。幻景忽驚隨土化，餘姿暫借與溪紅。浮雲富貴皆如此，翟相門頭客子空。黃四娘家迹已陳，今朝豈有昨朝春。不勞苦要人吹笛，自覺愁多酒入唇。粉蝶來尋無可奈，紫驪嘶過亦何因？芳魂定結仙姝在，憑仗高樓語句新。

兒戲人間萬事同　春来春去幾番風無端相對

生愁處不若全飄向醉中今景忽驚隨土化餘

姿暫借與溪紅浮雲富貴皆如此翟相門頭客

子空

黃四娘家迩已陳今朝豈有昨朝春不勞苦要

人吹笛自覺愁多酒入唇粉蝶来尋無可奈紫

驪嘶過亦何因芳魂定結仙姝在憑仗高樓語

句新

曲彈

公薄相筒中看教人酩酊懷長吉樂府宜將此

身隨隤魂散嵬坡血未乾世事快情那可久天

夜聽無聲曉已殘當時初賞種憂端舞輕飛燕

寫生

江狼籍葬傾城憑誰常駐東風面喚起黃荃爲

逢遊女街上而今絕賣聲一朵依稀碩果半

不識春殘更出城故枝別去總無情雨前尚或

不識春殘更出城，故枝別去總無情。雨前尚或逢遊女，街上而今絕賣聲。一朵依稀疑碩果，半江狼籍葬傾城。憑誰常駐東風面，喚起黃荃爲寫生。夜聽無聲曉已殘，當時初賞種憂端。舞輕飛燕身隨隤，魂散嵬坡血未乾。世事快情那可久，天公薄相筒中看。教人酩酊懷長吉，樂府宜將此曲彈。

倚杖風前莫嘆嗟為貪結子損容華隨烏去
於誰屋媲鶯飛二誰舊家后土祠邊渾不見平
章宅裡寂無譁向來遊賞先憑酒不道澆愁更
用賒
紛二舊徑復新蹊成陣飄紅只人迷和露掬香
猶撲鼻與酥煎澳免汙泥關情飛絮殷勤送愁
殺黃鸝一個啼絕似西施逢范蠡新恩不戀越
來溪

倚仗風前莫嘆嗟，爲貪結子損容華。隨烏去去於誰屋？媲鶯飛飛護舊家。后土祠邊渾不見，平章宅裡寂無譁。向來遊賞先憑酒，不道澆愁更用賒。紛紛舊徑復新蹊，成陣飄紅只人迷。和露掬香猶撲鼻，與酥煎澳免汙泥。關情飛絮殷勤送，愁殺黃鸝一個啼。絕似西施逢范蠡，新恩不戀越來溪。

村北邨南只樹林，細推物理一微吟。雖於落木分前後，捻是流年送古今。薛荔滿墻蒙點綴，蜻蜓近水學浮沉。隙駒夸父那追得，始信春宵可換金。雨打風吹兩折磨，隔墻一樹也無多。過時先泣東家女，感事真逢春夢婆。山鳥山蠶渾懶却，湖烟湖水欲如何。陰陰柳岸移舟晚，只有漁郎發棹歌。

村北邨南只樹林細推物理一微吟雖於落木
分前後摁是流年送古今薛荔滿墻蒙點綴蜻
蜓近水學浮沉隙駒夸父那追得始信春宵可
換金
雨打風吹兩折磨隔墻一樹也無多過時先泣
東家女感事真逢春夢婆山鳥山蠶渾御湖
烟湖水欲如何陰二柳岸移舟晚只有漁郎發
棹歌

大觀除是達人知，勢捴更張固自宜。頓覺樹無驕侈相，正如國有老成時。來禽乞果先臨帖，梅子酸牙已詠詩。照料一枝筇竹杖，芳罇不誤隔年期。三答太常呂公見和落花之作。沈周。分香人散只空臺，紅粉三千首不回。惡劫信於今日盡，癡心疑有別家開。節推繫樹馬驚去，工部移舟燕蹴來。爛熳愁蹤何地着，謝承惟有一庭苔。

大觀除是達人知勢捴更張固自宜頓覺樹無
驕侈相如國有老成時來禽乞果先臨帖梅
子酸牙已詠詩照料一枝筇竹杖芳罇不誤隔
年期
三答太常呂公見和落花之作沈周
分香人散只空臺紅粉三千首不回惡劫信於
今日盡癡心疑有別家開節推繫樹馬驚去工
部移舟燕蹴來爛熳愁蹤何地着謝承惟有一
庭苔

玉蕊霞苞六跗全一時分散覺淒默風前敗興

休當立窓下關愁且背眠放怨出宮誰戀主抱

香投井亡同緣無人相喚江南北吹滿西興舊

渡船

馬追紅雨倦遊回春事闌珊意已灰生怕漸多

頻掃地酷憐將盡數銜杯莽無留戀墻頭過私

有襄徊扇底來老去罣牽宜絕物白頭自笑此

心孩

玉蕊霞苞六跗全，一時分散覺淒然。風前敗興休當立，窓下關愁且背眠。放怨出宮誰戀主，抱香投井死同緣。無人相喚江南北，吹滿西興舊渡船。馬追紅雨倦遊回，春事闌珊意已灰。生怕漸多頻掃地，酷憐將盡數銜杯。莽無留戀墻頭過，私有襄徊扇底來。老去罣牽宜絕物，白頭自笑此心孩。

落杯開權既屬春，少容遲緩亦誰嗔。酷憎好事敗塗地，苦被閑愁殢殺人。細數只堪滋眼纈，仰吹時欲墮頭巾。不應捫虱窮檐者，薦坐公然有錦茵。打失郊原富與榮，群芳力莫與時爭。將春託命春何在，恃色傾城色早傾。物不可長知墮幻，勢因無賴到輕生。閑窗戲把丹青筆，描寫人間懊惱情。

落栖開權既屬春少容遲緩亦誰嗔酷憎好事
敗塗地苦被閑愁殢殺人細數只堪滋眼纈仰
吹時欲墮頭巾不應捫虱窮檐者薦坐公然有
錦茵
打失郊原富與榮群芳力莫與時爭將春託命
春何在恃色傾城色早傾物不可長知墮兮勢
因無賴到輕生閑戲把丹青筆描寫人間懊
惱情

千林紅褪已如摯，一片初飛漸漸添。梨雪洇階人病酒，絮風撩面妾窺簾。并傷鳥起餘芳盡，汛愛鱗爭晚浪恬。可奈去年生滅相，今年公案又重拈。

昨日才聞叫子規，又看青子綠陰時。秋娘勸早今方信，杜牧來尋己較遲。脫當不歸魂冉冉，濺枝空有淚垂垂。淹留墻角嫣黃甚，暴殄芳菲罪阿誰。

芳樹清轉興已闌，拋階滾地又成團。帶煙白扇檻斜透，夾雨簷溝瓦半漫。老衲目皮閑作觀，小娃裙祗戲承歡。無端打破繁華夢，擁被傷春臥不安。爲爾徘徊何處邊，赤欄干外碧檐前。亂飛萬點紅無度，閑過一鶯黃可憐。觀裏又來劉禹錫，江南重見李龜年。送春把酒追無及，留取銀燈補後緣。

芳樹清轉興已闌拋階滾地又成團帶煙白扇檻斜透夾雨簷溝瓦半漫老衲目皮閑作觀小娃裙祗戲承歡無端打破繁華夢擁被傷春臥不安爲爾徘徊何處邊赤欄干外碧簷前亂飛萬點紅無度閑過一鶯黃可憐觀裏又來劉禹錫江南重見李龜年送春把酒追無及留取銀燈補後緣

盛時忽忽到衰時，一一芳枝變醜枝。感舊最聞前度（客），愴亡休唱後庭詞。春如不謝春無度，天使長開天亦私。莫怪流連三十詠，老夫傷處少人知。

弘治甲子之春，石田先生賦落花之詩十篇，首以示壁，壁與友人徐昌穀屬而和之。先生喜，從而反和之。是歲，壁計隨南京，謁太常卿呂公，又

盛時忽忽到衰時一一芳枝變醜枝感舊寡聞
前度愴亡休唱後庭詞春如不謝春無度天使
長開天亦私莫怪流連三十詠老夫傷處少人
知客
弘治甲子之春石田先生賦落花之詩十篇首
以示壁二與友人徐昌穀屬而和之先生喜從
而反和之是歲壁計隨南京謁太常卿呂公又

属而和之。先生益喜，又從而反和之。其篇皆十，而先生之篇纍三十，皆不更宿而成，成益易而語益工，其爲篇益富而不窮益奇。竊思昔人以是詩稱者，惟二宋兄弟，然皆一篇而止。固亦未有如先生今日之盛者。或謂：「古人於詩，半聯數語，足以傳世。而先生爲是不已煩乎？抑有所託而取以自况也。」是皆有心爲之。而先生不然，興

属而和之先生益喜又從而反和之其篇七

而先生之篇纍三十皆不更宿而成二益易而

語益工其爲篇益富而不窮益奇竊思昔人以

是詩稱者惟二宋兄弟皆一篇而止固亦六

有如先生今日之盛者或謂古人於詩半聯數

語足以傳世而先生爲是不已煩乎抑有所託

而取以自况也是皆有心爲之而先生不然興

之所至觸物而成蓋莫知其所以始而亦莫得
宪其所以終而傳不傳又何庸心哉惟其無所
庸心是以不覺其言之出而工也至於區之陋
芳之語既屬附麗其傳與否寔視先生壁固知
非先生之儗然亦安得以陋劣自外也是歲十
月之吉衡山文壁徵明甫記

之所至，觸物而成。蓋莫知其所以始，而亦莫得究其所以終。而傳不傳又何庸心哉！惟其無所庸心，是以不覺其言之出而工也。至於區區陋劣之語，既屬附麗，其傳與否，實視先生。壁固知非先生之擬，然亦安得以陋劣自外也。是歲十月之吉，衡山文壁徵明甫記。

出版後記

文徵明（一四七〇—一五五九），明代書家。初名壁，字徵明，後以字行，更字徵仲，號衡山居士、停雲生。長洲（今江蘇蘇州）人。少從沈周學畫，從吳寬學文，從李應幀學書法，又常與祝允明、唐寅、徐禎卿談詩論文，人稱「吳中四才子」。五十四歲以歲貢薦吏部，任翰林院待詔，三年後辭歸。擅畫山水、人物、花卉。與沈周、唐寅、仇英合稱「明四家」，爲吳門畫派中堅。弟子甚多，對後世影響很大。工書法，行草學二王，兼得趙孟頫神韻，大字仿黃庭堅，小楷極精。刻有《停雲館帖》，著有《莆田集》。

《離騷經》，紙本。縱二十二點五厘米，橫二百五十九點一厘米。東京國立博物館藏。《離騷》是屈原的代表作，文徵明曾不止一次地書寫過。此件作品卷末署「嘉靖乙卯二月既望」，爲文徵明八十六歲書。就小楷而言，上海博物館和廣東美術館皆有藏本，而本卷是這三件小楷中知名度最高的。此書一氣呵成，渾然天成，結字平正，富有姿態，顯得溫雅俏麗，清秀可人。

《落花詩帖》起因是沈周老年喪子賦得《落花詩》十首以寄哀思，吳中士人皆有唱和。一時吟詠落花，數量之多，非他人可比。沈周、唐寅等人皆有落花詩冊書法傳世，此爲文徵明小楷抄録本《落花詩册》。此册筆力勁健挺拔，瘦勁精匀，流露出「險勁瘦硬、崛起削成」的歐陽詢書意，堪稱楷書精品。

小嫏嬛館

二〇一九年八月

圖書在版編目（ＣＩＰ）數據

文徵明小楷離騷經落花詩帖 / (明) 文徵明書. --
杭州：浙江人民美術出版社, 2019.8
　ISBN 978-7-5340-7385-4

　Ⅰ. ①文… Ⅱ. ①文… Ⅲ. ①楷書—法帖—中國—明
代 Ⅳ. ①J292.26

中國版本圖書館CIP數據核字(2019)第102843號

責任編輯　王雄偉
文字編輯　傅笛揚　姚　露
責任校對　余雅汝
責任印製　陳柏榮

文徵明小楷離騷經落花詩帖
〔明〕文徵明　書

出版發行　浙江人民美術出版社
　　　　　（杭州市體育場路347號）
網　　址　http://mss.zjcb.com
經　　銷　全國各地新華書店
製　　版　浙江新華圖文製作有限公司
印　　刷　浙江海虹彩色印務有限公司
版　　次　2019年8月第1版 · 第1次印刷
開　　本　787mm × 1092mm　1/12
印　　張　5
字　　數　60千字
書　　號　ISBN 978-7-5340-7385-4
定　　價　30.00圓